茶花女 ④

原　著：[法]小仲马
改　编：健　平
绘　画：李铁军　焦成根
封面绘画：唐星焕

CNS | 湖南美术出版社

茶花女 ④

　　没有老公爵的经济支持，玛格丽特和亚芒在乡下的生活出现了困难。玛格丽特背着亚芒把马车、披肩、钻石卖掉了维持生活但还欠债。

　　玛格丽特说服亚芒回到巴黎去租一个便宜的房屋，过上了普通的平民生活。

　　就在他们安排妥当的时候，亚芒的父亲来到了巴黎，要求亚芒与玛格丽特断绝关系，亚芒不接受父亲苦口婆心的劝告，于是亚芒的父亲决定撇开亚芒直接找玛格丽特做说服工作，要她无论如何为了亚芒家族的荣誉，一定要放弃亚芒，请求她再一次作出牺牲。

　　玛格丽特把卖首饰、家庭用具的票据给亚芒的父亲看，并说明她并没有要亚芒的钱，他们之间是真正的爱情，但亚芒的父亲不能接受。

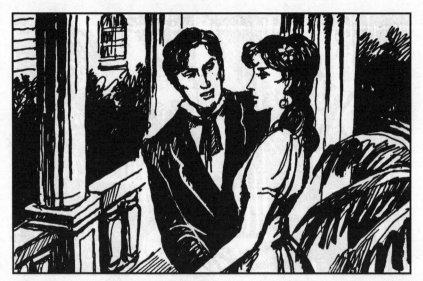

1. 亚芒说："只要你喜欢我们就去，不过用不着卖东西，等你回来时见到旧有的东西会快活的。我虽没有财富可以在意大利长住，但舒舒服服地旅行五六个月的钱还有呢！"

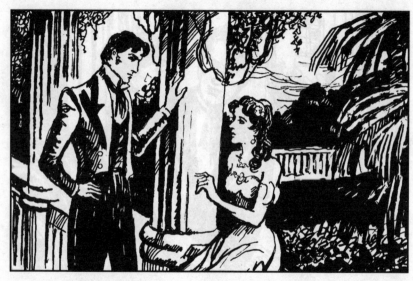

2. 玛格丽特神色黯然地说："还是不要去了。何必到那里去多花钱呢？在这里我已够累的了。"亚芒说："你是怕我为你花钱是吗？你就不怕我会难过吗？"

3. 玛格丽特不再说话，吻了一下亚芒后，就自顾自地陷入沉思。

4. 看到玛格丽特愈来愈不安，亚芒忧心如焚。一天散步时，亚芒说："要是你对乡间的生活厌倦了，我们就回巴黎去吧？""不，没有一个地方能像乡间这样使我快乐。"

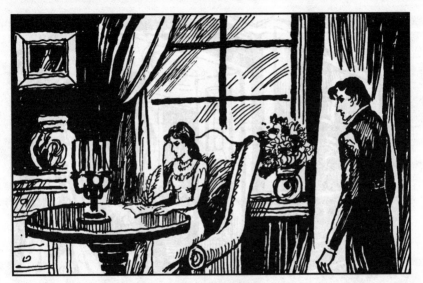

5. 过了两天，亚芒看见玛格丽特写信，便问："给谁写信呀？""给普于当斯，要不要我念给你听听？""不要。"亚芒怕玛格丽特误会，连忙说。

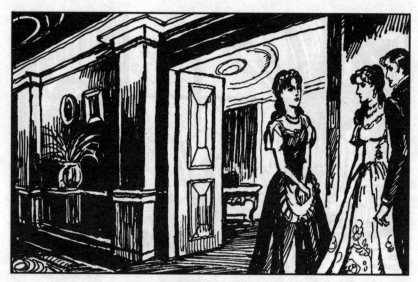

6. 又过了两天，当亚芒和玛格丽特划船回来时，娜宁迎着玛格丽特说："普于当斯太太来过了。回去时坐小姐的马车去的，还说事情说定了。""好，很好，拿饭吃吧。"

7. 三天后，普于当斯给玛格丽特来了封信，玛格丽特从此愁容尽去。亚芒有些奇怪，便问："普于当斯怎么不把马车还你呀？""有匹马病了，车也要修理。"玛格丽特轻松地说。

8. 玛格丽特怕亚芒不相信她的话，当普于当斯又来访时，她要普于当斯对亚芒说，普于当斯说得跟玛格丽特一样，亚芒只好点头表示相信了。

9. 普于当斯离去时说："啊，有些冷呢，玛格丽特，能把喀什米尔羊毛披肩借我用用吗？"玛格丽特立即叫娜宁去拿披肩。

10. 过了一个多月，羊毛披肩和马车都没还来，亚芒的疑心更重了，他趁玛格丽特去园子里弄花时，想找出普于当斯的来信看看，信没找到，却发现玛格丽特的首饰盒空了。

11. 亚芒迫切需要了解事情的真相，便对玛格丽特说："我的好玛格丽特，允许我到巴黎去一趟吧。我想看看父亲是不是来信了，而且我也该写封信给他了。""去吧，不过早点回来。"

12. 亚芒来到普于当斯家，直截了当地问她："玛格丽特的马车呢？""卖了。""披肩呢？""卖了。""钻石呢？""当了。"为什么不告诉我？""玛格丽特不许呀。"

13. 亚芒一顿，又说：“为什么不跟我要钱呢？”“玛格丽特不愿意。”“那么那些钱是做什么用的呢？”“还债。”“她欠很多债吗？”“还欠3万法郎呢。公爵不管她了，她只好这么干了。”

14. 普于当斯一边拿出些票据给亚芒看，一边说："你以为只要两情相悦，跑到乡下过梦一样的生活就行了吗？不行的，物质生活是逃避不掉的，欠债也是要还的。"

15. 亚芒说："这笔钱我来给她。""你去借？你想因此激怒你父亲吗？别发疯了，只要你让她恢复以前的生活，公爵和N伯爵自会料理一切。而你也可以照样做她的情人，只不过不能像现在这样。"

16. 普于当斯不让亚芒说话，接着说："凡做生意的女子，是不能真爱她的客人的，因为那样就赚不到钱了。只有30岁后，钱赚够了，那时才能不计损失地弄个情人。所以，你只要闭闭眼……"

17. 亚芒愤愤地打断她的话说："行了，你的笑话应该说够了。到底玛格丽特还要多少钱？什么时候要？""3万法郎，两个月里。""好，我会把钱给你，可你不能告诉玛格丽特。"

18. 普于当斯答应了。亚芒说："如果她再当或卖别的东西，你要通过我。""你放心吧，她手头已没什么了。"

19. 亚芒回到他在巴黎的住所里，约瑟夫给他送来他父亲的四封来信。

20. 亚芒读着父亲的来信，在最后一封信中他父亲暗示：已知道他在巴黎的一切，并说不久要到巴黎来。

21. 亚芒不愿违拗他深爱的父亲，便回信说欢迎他来巴黎，并请他告知日期，以便去迎接他。

22. 为了能对父亲的到来有所准备，亚芒又吩咐约瑟夫说："只要是我父亲的来信，不管什么时候，你都要马上给我送到乡下去。"

23. 亚芒回到乡下时，玛格丽特正在门口等着。她跳起来攀住亚芒的脖子问："你见到普于当斯没有？""没有。""怎么耽误这么久？""我给父亲写回信了。"

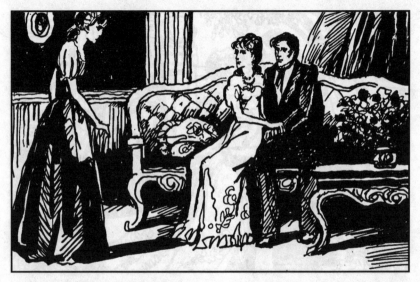

24. 玛格丽特拥着亚芒走进客厅，刚坐下，娜宁就气喘吁吁地跑了进来，并暗示她有话要告诉玛格丽特。

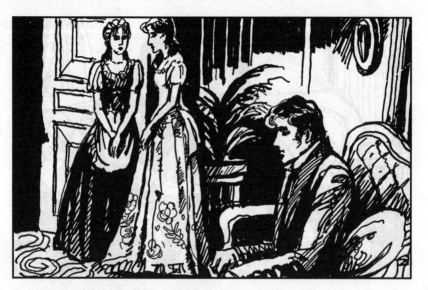

25. 玛格丽特连忙走过去，拉着娜宁在门口低声交谈着。

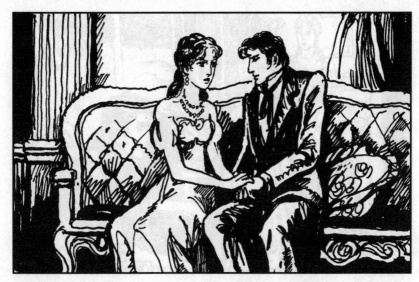

26. 娜宁走后，玛格丽特在亚芒身边坐下，拉着他的手说："你为什么要骗我？你是找了普于当斯的。""谁说的？""娜宁。""你叫她跟踪我？""是的。我很担心你有不幸，也怕你去找别的女人。"

27. 亚芒把她拥到怀里，笑着说："真是个孩子！"

28. 玛格丽特挣脱亚芒的拥抱，问："为什么去找普于当斯？""看看她呀。""你说谎。""好，我告诉你，我去问她你的马好了没有，你的披肩和首饰她还要不要用。"

29. 玛格丽特垂下头说：“那么你都知道了。你埋怨我吗？”“我怨你，为什么不跟我要钱？”

30. 玛格丽特沉默了一下，然后说："在我们这样的关系里，如果做女子的还有一点骨气，就应该牺牲一切而决不向情人要钱，免得使这爱情沾染上营业的味道。"

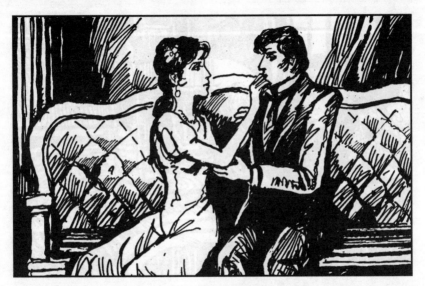

31. 亚芒说："可是……"玛格丽特伸手堵住他的嘴，接着说："没有马车我也一样过，只要你始终爱我，我没有马车，没有外衣，没有钻石，你也一定照样爱我，是不是？"

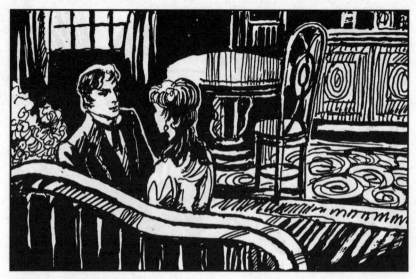

32. 亚芒动情地抓住玛格丽特的手说："好玛格丽特，可我不愿你因为爱我连首饰都没有。我一定要把你的马车、你的披肩和首饰归还给你。这些东西对你像空气对生命一样重要。"

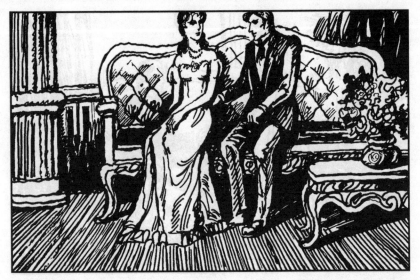

33. 玛格丽特说："什么？"亚芒顾左右而言他："你知道吗，你装饰得奢华时，比简朴时更使我心爱呢。""那就是说你爱的不是我这个人了。""胡说！"

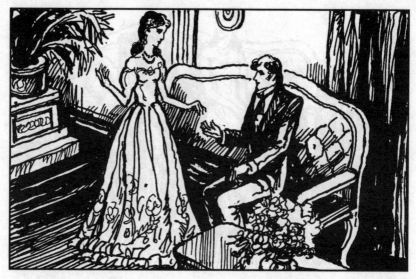

34. 玛格丽特激动地站起来说："是的。你始终认为我是个不可缺少奢华生活的女子，而你是应该花钱的，否则你就感到羞耻。这真让我失望，原来你的爱和别人也没什么不同。"

35. 亚芒分辩说：“我不过想让你快活，要你对我没什么可埋怨的。”

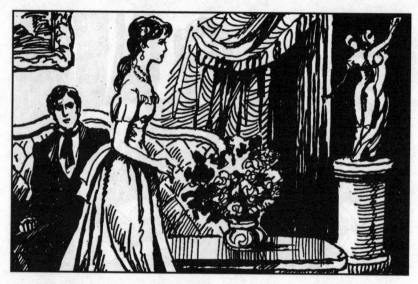

36. 玛格丽特突然说："那我们就此分开好了。"亚芒激动地叫起来："为什么，玛格丽特？谁能够分开我们呀？"

37. "你，不让我明了你的处境，而以维持我原有处境为荣的你；你，想保持住我过去的奢华，以便从人格上拉开你我距离的你；你，还不相信我的爱情是不计利害的你。"

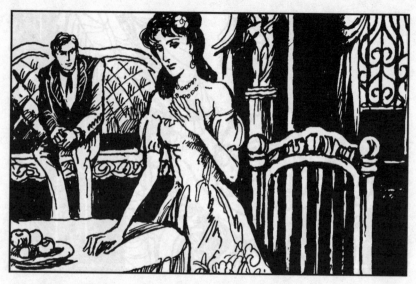

38. 玛格丽特说得喘息起来。她用手抚胸，竭力地想让自己平静下来。

39. 玛格丽特平息后继续说："你以为我会拿一辆车子和几件首饰，同你的爱情比较吗？你以为我还会在乎那毫无价值的虚荣吗？你以为我会让你为我去毁了你那有限的财产吗？"

40. "那我该怎么办呢，玛格丽特？" "留下你的财产，再卖掉我多余的东西，然后再租套小房子，用那些钱足够维持我们快乐又简朴的生活了。亚芒，千万不要再逼我回到过去的路上去。"

41. 亚芒扑到玛格丽特面前，热泪直涌地点着头。

42. 玛格丽特抚着亚芒说："我本来想偷偷地安排好一切，还清我的债，布置好一个新住所。现在你既然都知道了，那就得先征求你的意见了，看你的爱能不能容纳我的意思。"

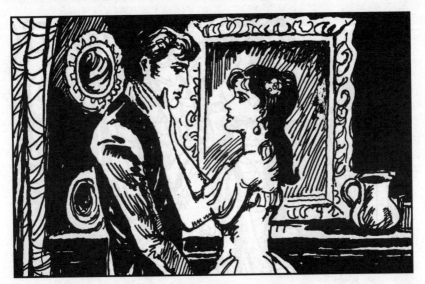

43. "玛格丽特，对你给我的幸福我是无法报答的，我一切都依你，照你的计划去做吧。"亚芒说。

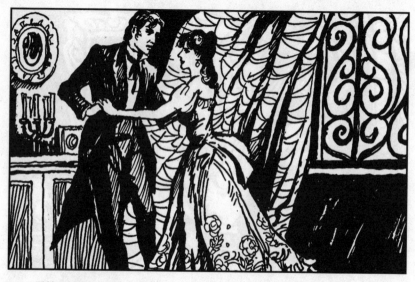

44. 玛格丽特高兴得跳了起来，她拉着亚芒又唱又舞，像个得到梦幻中的一切的小姑娘。

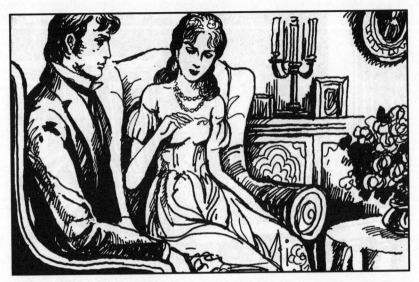

45. 一阵疯狂过后，玛格丽特向亚芒描述起他们未来住所的布置。她说得如临其境，他也听得如痴如醉。

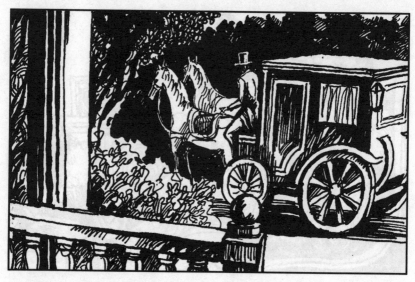

46. 第二天，玛格丽特和亚芒就兴冲冲地乘上租来的马车，出发去巴黎寻找他们想要的房子。

47. 他们跑了许多地方后，终于找到一所玛格丽特看中的小宅。亚芒说："是不是太简陋了？""亚芒，别忘了我们要过的是既简朴又清静的生活。"

48. 找好房子后，他们相约在玛格丽特的女友瑜利家见面，然后就分头去办各自的私事了。

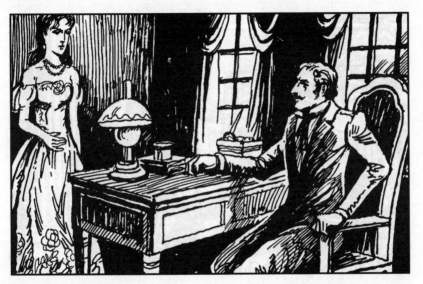

49. 玛格丽特去找变卖家产的经纪人，那人答应下来，并说他会尽快把变卖的钱送到玛格丽特手上。

50. 亚芒去找他父亲的经纪人，为了回报玛格丽特的深情，他要把母亲留给他的一份年金偷偷地转到她的名下。

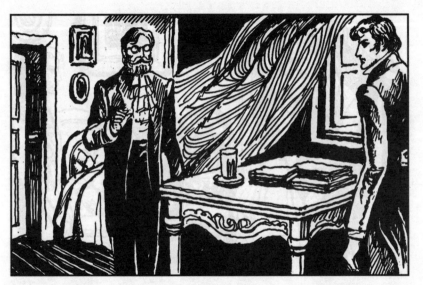

51. 经纪人说："我答应尽力去办。"亚芒说："我很感激你，但我请求你别告诉我的父亲。"得到经纪人的允诺后，亚芒便告辞离去。

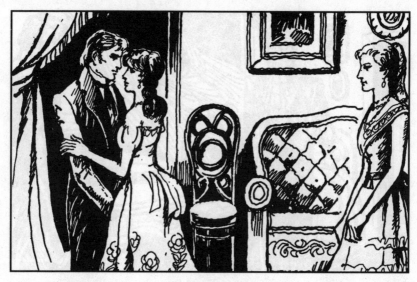

52. 亚芒来到瑜利家，玛格丽特兴奋地扑到他怀里，述说起家产处理的顺利经过。一旁的瑜利看着这对幸福的情侣笑了。

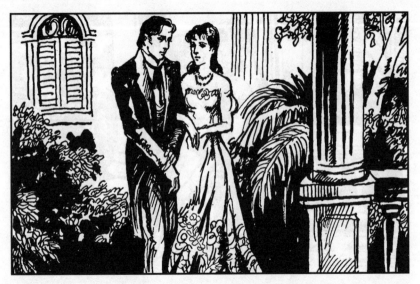

53. 回到乡下后，玛格丽特天天谈着她的新计划，这天又把亚芒拉到花园里，跟他描绘她将来怎样布置他们新居的那个小花园。

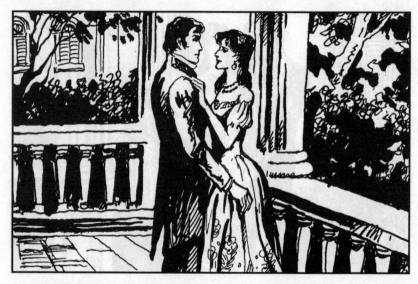

54. 亚芒被她的热情所感染，抱着她又吻又转，嘴里还喃喃地说："好玛格丽特，你真是个天使！"

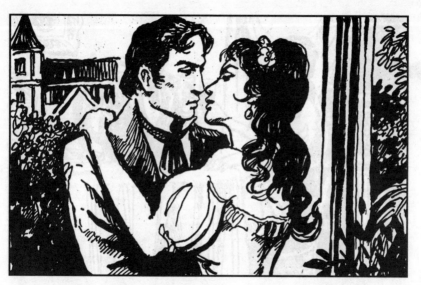

55. 玛格丽特盯着亚芒，郑重地说："亚芒，你真愿意和我一起过新生活吗？""我巴不得呢。""不离开我？""永不。"玛格丽特高兴地跳起，很响地吻了亚芒一下。

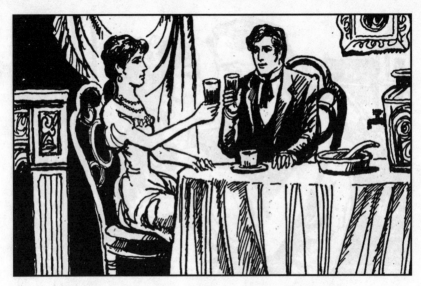

56. 为了表示对新生活的礼赞，午餐时，他们相互举杯祝贺。

57. 恰在这时，娜宁来报告说："先生，您的仆人约瑟夫要见你。"

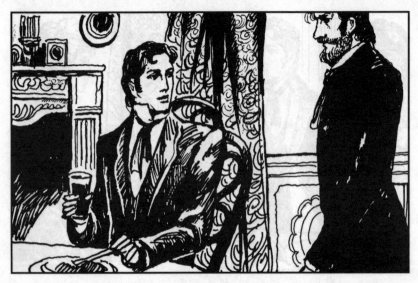

58. 约瑟夫进来说：“先生，您的父亲到巴黎来了，他要您立刻回去，他在那里等着您。”

59. 这突如其来的消息使亚芒和玛格丽特相顾失色，竟下意识地站了起来。

60. 过了一会儿，亚芒抓住玛格丽特的手说："一切都不要担心。"

61. 玛格丽特把头倚在亚芒胸前，低声说："能够多早就多早回来呀，我会一直在窗口等你。"

62. 都华勒先生焦虑不安地等着儿子亚芒，他把约瑟夫喊来，再次问他："他说就回来吗？""是的。我想现在该到了。""好吧，你去吧。"

63. 亚芒回来了，他匆匆地走进客厅，虽然发现父亲的脸色不好，仍走过去亲吻他。

64. "您什么时候到的，父亲？" "昨天晚上。" "我很抱歉没在这里接着您。"

65. 都华勒先生摆摆手让亚芒坐下，说："亲爱的亚芒，我们有点正经事要谈一谈呢。""我听着呢，父亲。""你答应我要说实话？""说实话是我的脾气。"

66. 都华勒走到儿子面前，凝视着他说："你真的同一个叫玛格丽特·哥吉耶的女人住在一起？""是真的。""你知道这个女人从前是什么人吗？""一个妓女。"

67. 都华勒激动起来，说："就是为了她，使你今年忘记回去看我和你妹妹吗？""是的，我承认，这也正是我今天要恳求您原谅的。""那么你很爱这个女人？""是的。"

68. "你想没想过你是不能长此生活下去的？"都华勒带着怒气问。亚芒说："父亲，我不明白你的话。""你应该明白的，因为我不允许你这样下去。"

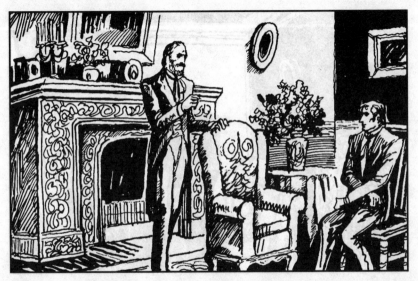

69. 亚芒毫不示弱地说："只要我做的事，不妨碍您的姓氏和家族的尊严，我就可以继续过下去。""可惜你正在做着伤害家族尊严的事，所以是换一种生活的时候了。"

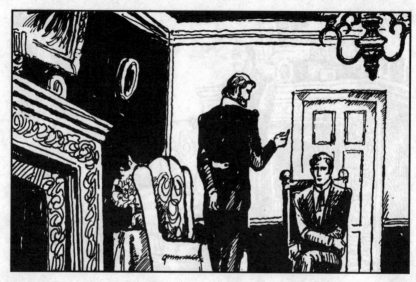

70. "我不懂您的意思，父亲。""我来教你懂，因为你养着妓女的丑事会传到家乡，那必然会在你高贵清白的姓氏上留下污点，这就是我要你现在改换生活的原因。"

71. 亚芒不服地说："父亲，我并没把我的姓氏交给玛格丽特姑娘，我也没跟她花天酒地胡花乱花。所以您的那番话对我还不合适。"

72. "难道一个父亲不能指点他的儿子走出歧途吗？我告诉你，我的阅历比你多，除了在完全贞洁的女人身上，是没有完全纯洁的感情的。"

73. 亚芒喊道："玛格丽特是不同的！""没什么不同。总之一句话，你得离开你的情妇。"亚芒一顿，然后坚决地说："我很抱歉，父亲，这是不可能的。""我要强迫你服从！"

74. 亚芒毫不胆怯地直视着父亲说："可惜的是，世界上已不再有放逐妓女的圣玛格丽特岛了；并且即使还有的话，我也会追随哥吉耶姑娘一道去的。因为离开她，我是无法得到幸福的。"

75. 都华勒气得踱来踱去地说："亚芒，睁开你的眼睛看看吧，眼前是向来爱你的父亲呀！难道和一个大家玩过的姑娘，像夫妇般地过活，在你以为是有名誉的吗？"

76. 亚芒说："这和名誉不相干，父亲，只要再没有一个人玩她，只要这个姑娘爱我，只要她因为我们的爱情而换了新生命，只要她从此改悔得过来，又有什么不名誉呢！"

77. 都华勒说："先生，难道你以为一个高尚男子的使命，是在于劝悔妓女吗？难道这就是上帝给予你的人生目的吗？到你40岁时，你会笑你今天说过的话的。离开那个女人吧，你的父亲请求你。"

78. 亚芒不做声，都华勒继续说："看在你死去母亲的分上，放弃这种生活吧！你不会永远爱那个女人，她也不会永远爱你的，别再夸大你们的爱情了，别让自己走上绝路了。"

79. 亚芒仍不做声。都华勒托着儿子的头发，温情地说："回去吧。静心的休息与家庭的真挚感情，会治好你的热病的。你的情妇会想得通的，并很快就会再找个情人的。等一切过去后你还会感激我的。"

80. 亚芒还是不做声。都华勒满怀希望地说："孩子，你同意和我一道走了，是不是？"亚芒抬起头，望定父亲说："我什么也没同意，您的要求超过我的能力了。"

81. 都华勒做了一个不耐烦的手势，亚芒继续说："玛格丽特不是您所想象的那种姑娘，并且我相信真正的爱情是使人向善的。玛格丽特和最体面的女人一样体面，而且比别的女人都要豪爽无私。"

82. "但这也阻止不了她笑纳你母亲留给你的财产。"都华勒嘲讽地说。亚芒叫起来："这是谁告诉你的？""我的经纪人。我就是为了阻止你为一个女子毁家才到巴黎来的。"

83. 亚芒说："我对你赌咒，父亲，玛格丽特根本不知道这回事。""那你为什么要这样做呢？""因为这个您诽谤并要我抛弃的女人，她牺牲了所有的一切，为了和我同住。"

84. "你也就接受了这个牺牲？先生，你还算个男人吗？够了，无论如何你得离开这个女人，刚才是请求你，现在是命令你了，我不愿家里有这种肮脏事。收拾行李，马上同我走吧！"都华勒决绝地说。

85. 亚芒也很坚决，他说："我不能走。因为我已经到了不再听受命令的年龄了。""好吧，先生，我知道现在自己该怎么做了。"说着，都华勒按响了手铃。

86. 约瑟夫应声来到，都华勒吩咐他说："把我的行李搬到巴黎旅馆里去。"然后他进房去了。

87. 一会儿后，都华勒穿好上衣走了出来。亚芒走到他面前，说："请您允许我，父亲，不要做让玛格丽特为难的事。"

88. 都华勒用轻蔑的眼光盯着儿子，冷冷地说："我相信你是发疯了！"说完走了出去，并重重地带上门扇。

89. 亚芒紧跟着下了楼，雇了辆双轮小马车，快速地向布吉洼赶去。

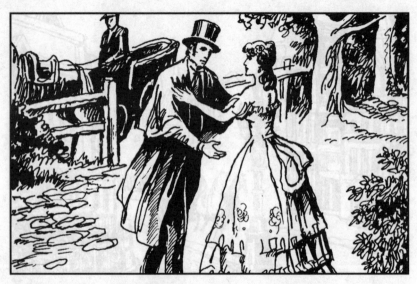

90. 玛格丽特正在窗前候着，看见车子后，她提起裙子飞快地奔了出来。

91. 玛格丽特抱着亚芒的颈项叫着："好了，你回来了！看你的脸色多苍白啊！"

92. 他们相拥着来到客厅，亚芒向她叙述同父亲谈话的经过。

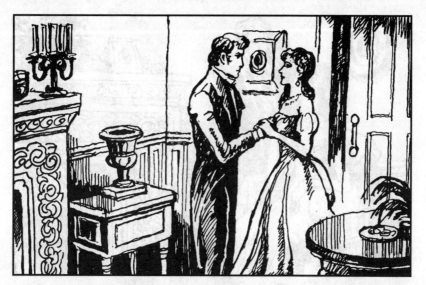

93. 玛格丽特听后叫道："可怜的朋友，你为了我也许要和父亲闹翻了。但是我们安安静静地过日子并不妨碍他呀，你对他说了我们怎样计划将来吗？他能理解吗？"

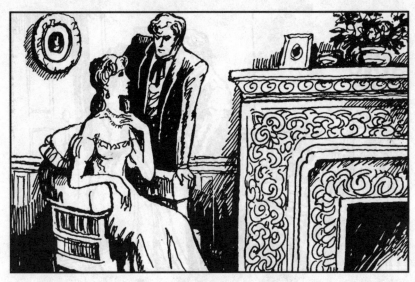

94. 亚芒说："他不能。这反而激怒了他，因为他由此看出我们相爱的证据。""那怎么办呢？""就这样一起住着好了。这场风暴总会过去的。""会过去吗？"玛格丽特说着叹了口气。

95. 亚芒说："它总要过去的呀。""你父亲会就这么罢休吗？""你以为他能怎么样？""但你迟早会被降服的。"

96. 亚芒用手搂住玛格丽特说："亲爱的，是我要降服他，因为他是个善良公道的人，他会改变他的看法的。""亚芒，我宁愿牺牲一切，也不愿你和家里闹翻。明天你再去看他吧，尽可能彼此多了解一些。"

97. "有必要明天去吗？" 亚芒说。 "有的。这表示你在努力和解。但同时我请你记住，不论发生什么事，你的玛格丽特始终是你的。" 亚芒点点头，说："我答应你，明天再去巴黎。"

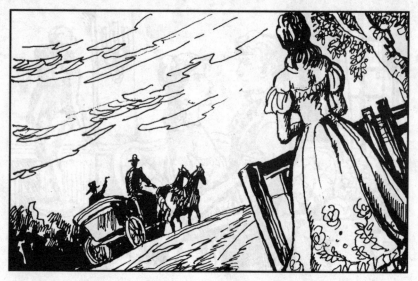

98. 第二天上午，玛格丽特在门口送别亚芒，直到再也看不见他时，才返身回屋里去。

99. 中午，亚芒来到父亲下榻的巴黎旅馆，但服务台的人说都华勒先生出去了。

100. 亚芒连忙回到自己的公寓，希望能在那里见到父亲，但父亲也不在家里。

101. 亚芒又返回旅馆，坐在休息室里等父亲回来。

102. 亚芒在旅馆苦苦等待时，都华勒先生的信使到了布吉洼，他是奉命送信给玛格丽特的。

103. 玛格丽特读着信，都华勒在信中说，他要会见玛格丽特，但此事不能让亚芒知道，所以要她设法支开亚芒。

104. 玛格丽特十分震动，心神俱乱，她勉强支撑，抓着椅背才没让自己倒下。这时，那送信人问她："小姐，有回信吗？"

105. 玛格丽特定了定神说："请转告那位先生，我明天中午恭候他的大驾。"

106. 送信人一走，玛格丽特就把娜宁叫来，吩咐他别把这事告诉亚芒。

107. 亚芒在旅馆里苦等到6点仍不见父亲回来，便决定回布吉洼去。

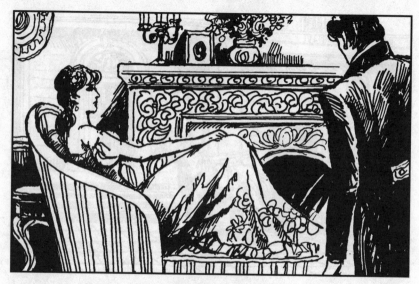

108. 亚芒奔进屋子，发现玛格丽特没像往日那样欢迎他回来，而是对着火炉独自沉思，连他进来都没察觉。

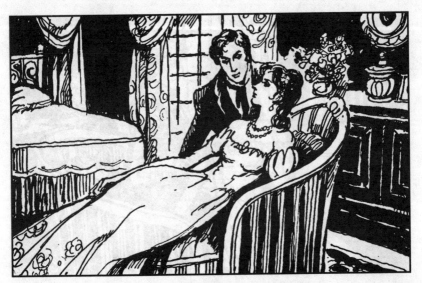

109. 亚芒过去吻了她一下，玛格丽特像是猛然惊醒，说："你吓着我了，见着你父亲了吗？""没有。不知道这是什么意思，在所有可能的地方都没找到他。"

110. 玛格丽特避开亚芒的注视，说："明天再去找好了。""等他来找我吧，我该做的都做了。""不行，你必须再去见你父亲，尤其是明天。"

111. 亚芒问："为什么尤其是明天？" "呵，因为……因为这样可以显出你的诚意，那么我们也就可以更早地得到他的宽谅了。"

112. 为了避开亚芒的注视，玛格丽特说完话就站起来走开了，并显出一副心神不宁的样子。亚芒奇怪地盯着她。

113. 第二天上午，亚芒又来到旅馆，父亲不在，但留了信给他，上面交代，要他等到4点钟，如果4点钟还不见他，就明天来和他共进晚餐，他有话要谈。

114. 都华勒先生准时来见玛格丽特，他态度傲慢冷淡，用蔑视的眼光上下打量着玛格丽特。

115. 玛格丽特受不了他的态度，说："先生，我是在自己家里接待客人，我的生活是不需向别人报告的。"

116. 都华勒的态度变得和蔼地说："我知道，但是我不忍心见我的儿子为你倾家荡产而痛苦。你是美丽的女子，但你不该用你的天生丽质去毁了一个青年的前途。"

117. 玛格丽特拿出一沓变卖家具的票据说："我从不曾向你的儿子要求过什么。反而是我，我愿意当卖家什来取得共同生活之资，而不愿让你的儿子受一丝牵累。"

118. 都华勒看过票据后说："小姐，请原谅我刚才的态度。现在我只能用请求，希望你为我的儿子做更大的牺牲。"说着他躬身行礼。

119. 玛格丽特大受震动，无力地倒坐在椅子上。都华勒握住她的手，说："我的孩子，你是善良和大度的，是那些看不起你的女子不及的。不过，请你想到情妇以外还有家庭，爱情以外还有责任。你们的关系会损害到我们的姓氏。"

120. "别人不会管你们相不相爱，他们只会说亚芒·都华勒居然接受一个窑子姑娘的补贴，于是责难和懊悔一齐来了。那时候你们怎么办呢？你的青春消逝了，亚芒的前途也毁了，而我从此失去了儿子。"

121. 玛格丽特欲说无声，只无力地挥了下手。都华勒继续说："我的儿子认识你6个月就忘记了我，他不给我回信，我敢说我死了他都不会知道的。你也许不知道，他为了钱曾去赌博过，谁知道他还会干些什么呢？"

122. "他也许为了妒忌会去与爱过你的男子决斗，如果他死了，你会多痛苦，我就更不用说了。"玛格丽特激动得猛烈地咳了起来。

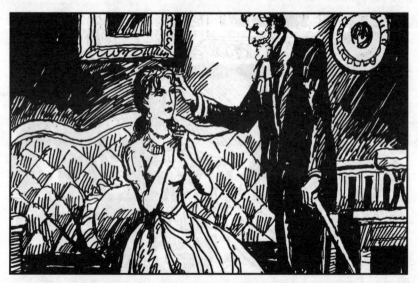

123. 都华勒温存地抚着玛格丽特的头说："孩子，我还有个天使般的女儿，她马上要结婚了，要走进一个体体面面的家庭，而这家庭要求我的家庭也是体面的。那是他们应该得到的。"

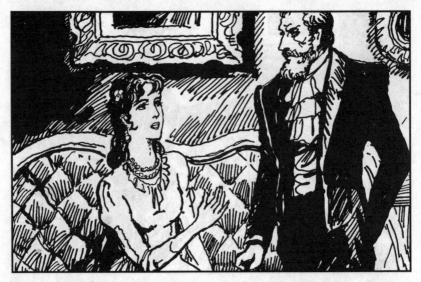

124. 玛格丽特突然叫起来："那么我呢，我就不该得到吗？要是没有了亚芒的爱情，我就变得一无所有了，天哪！"